Six Nocturnes For Piano By Dubiell De Zarraga Lago

Index

Nocturne No. 1

Nocturne No. 2

Nocturne No. 3

Nocturne No. 4

Nocturne No. 5

Nocturne No. 6

All rights reserved to

2014 Dubiell De Zarraga Lago

978-1-312-46968-6

Nocturno No.1

Dubiell De Zarraga Lago

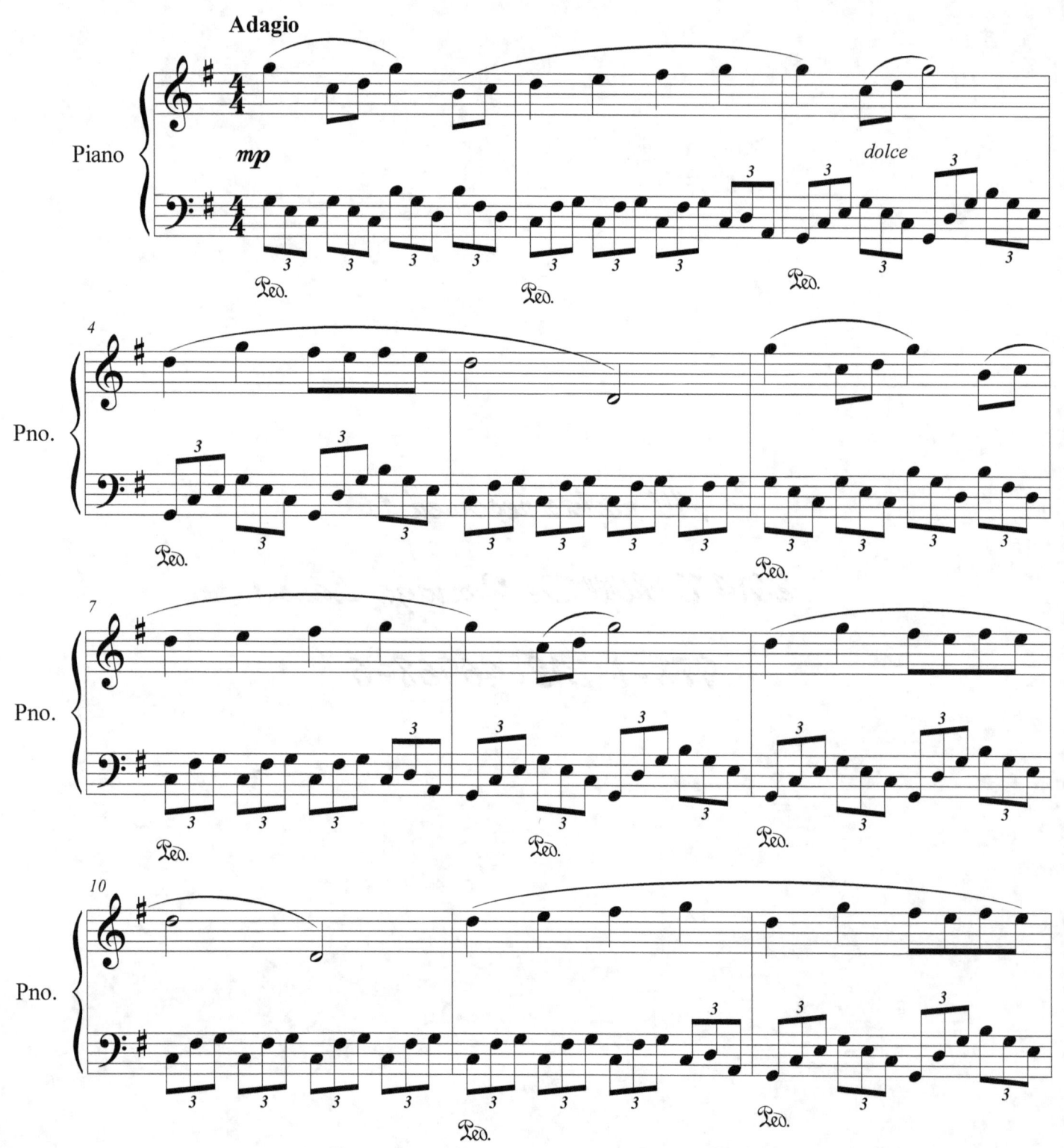

©2014Dubielldezarragalago

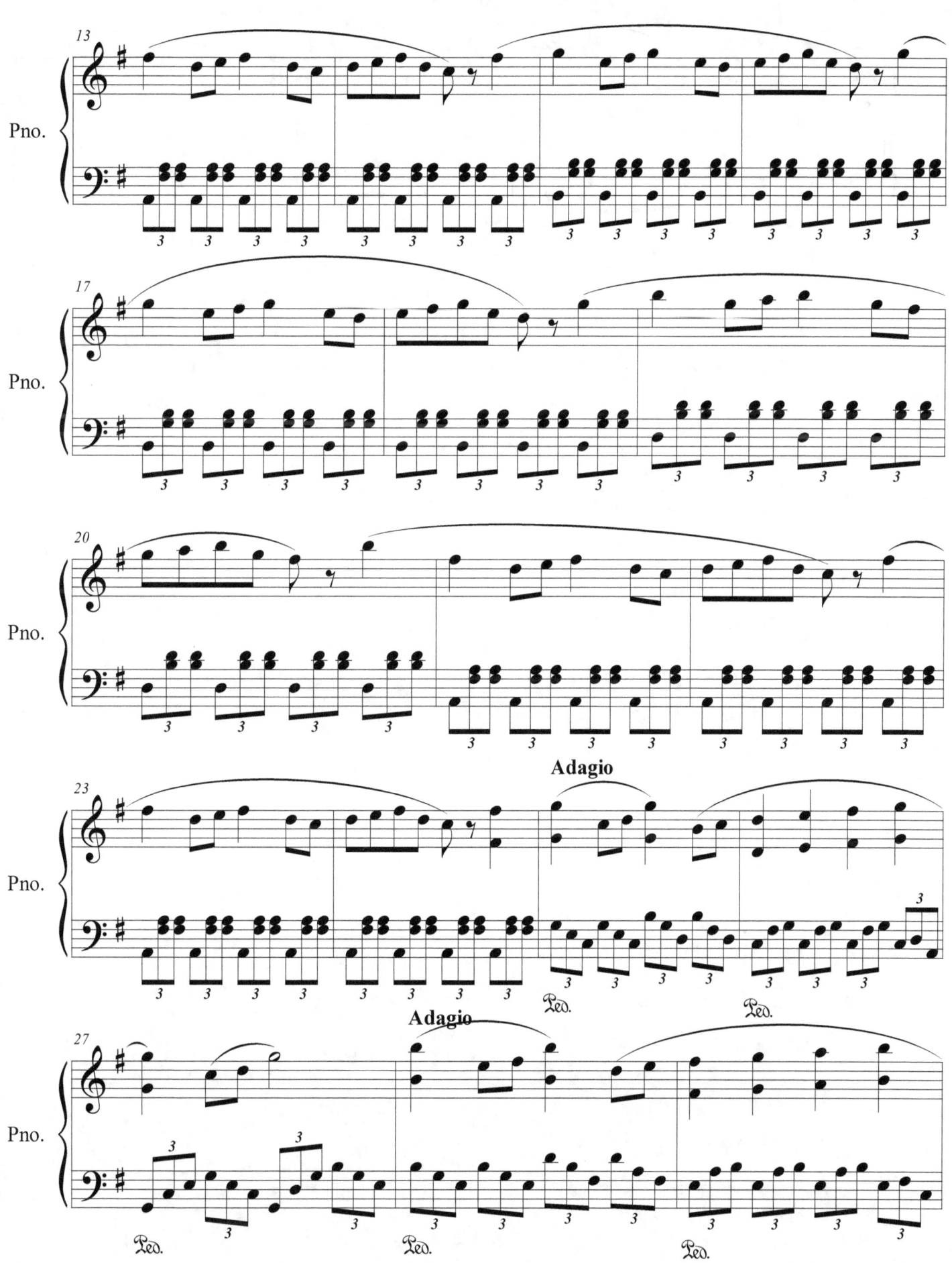

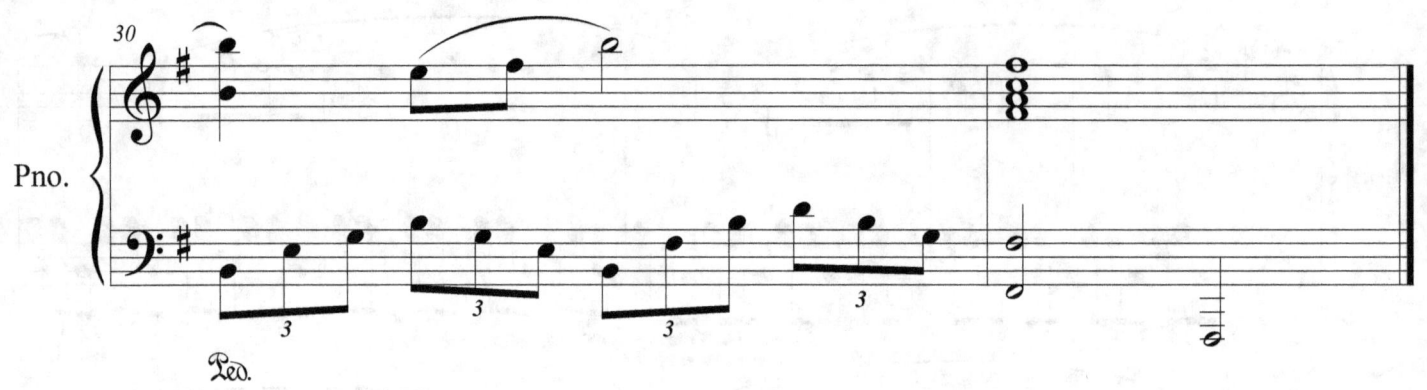

Nocturno No.2

Dubiell De Zarraga Lago

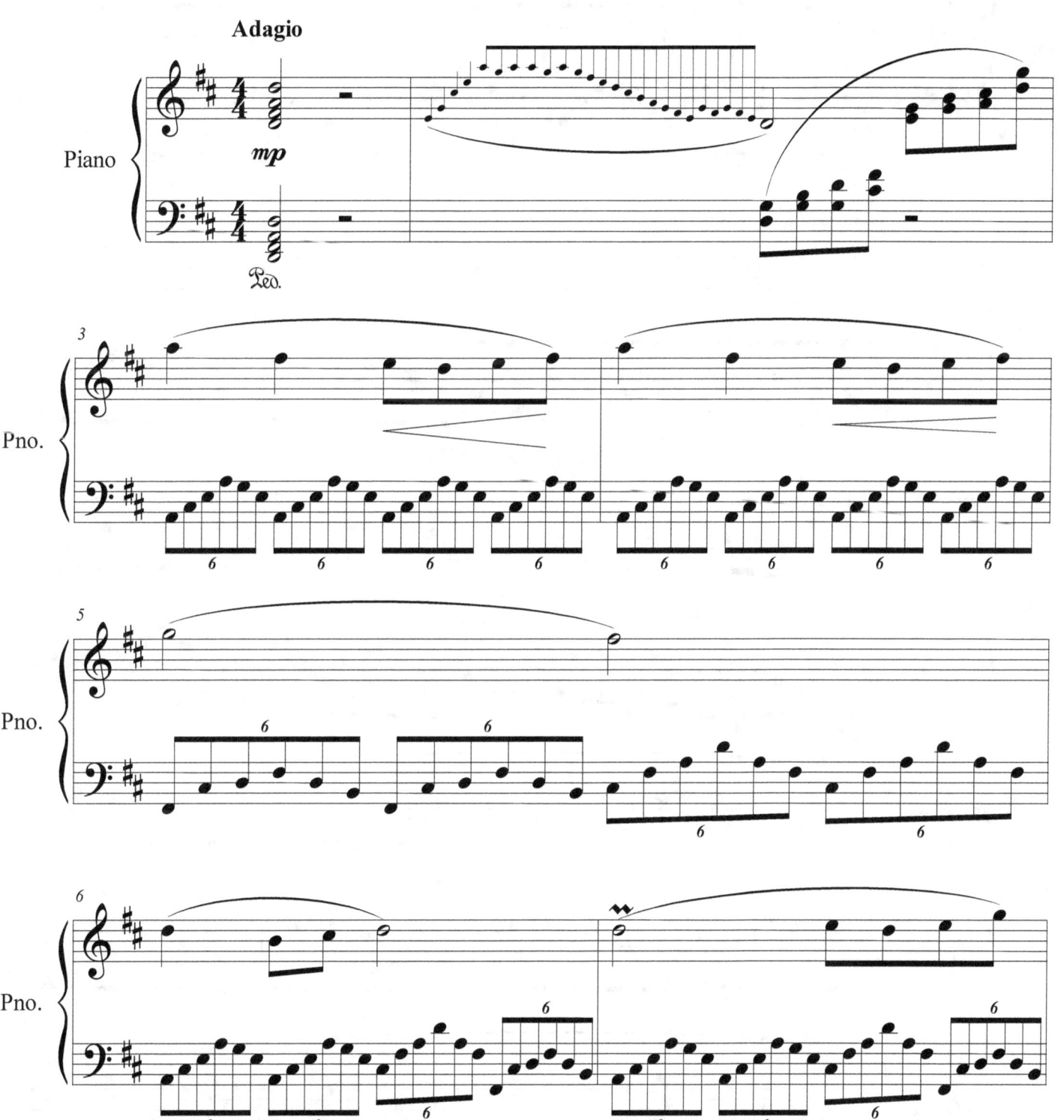

©2014 Dubiell De Zarraga Lago

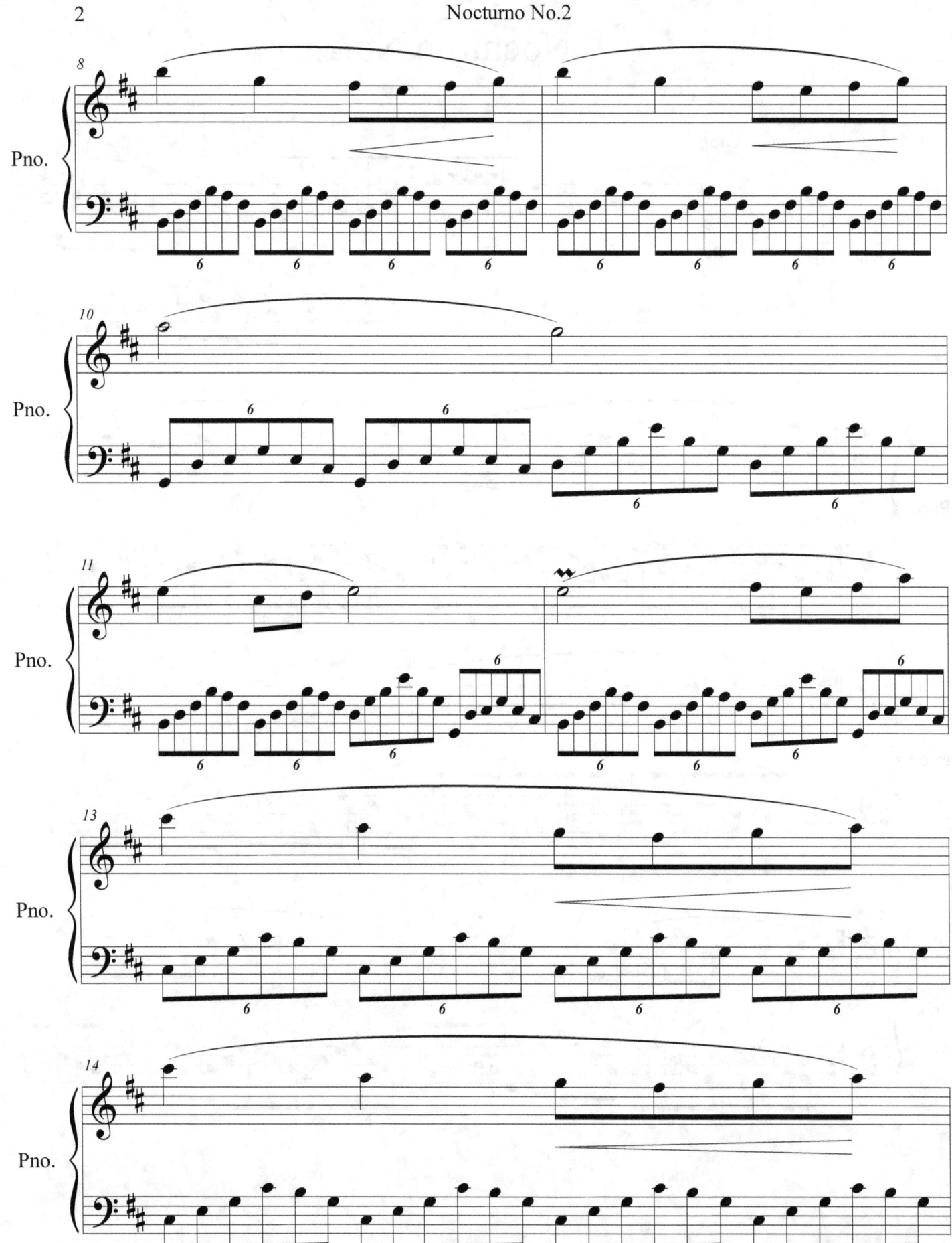

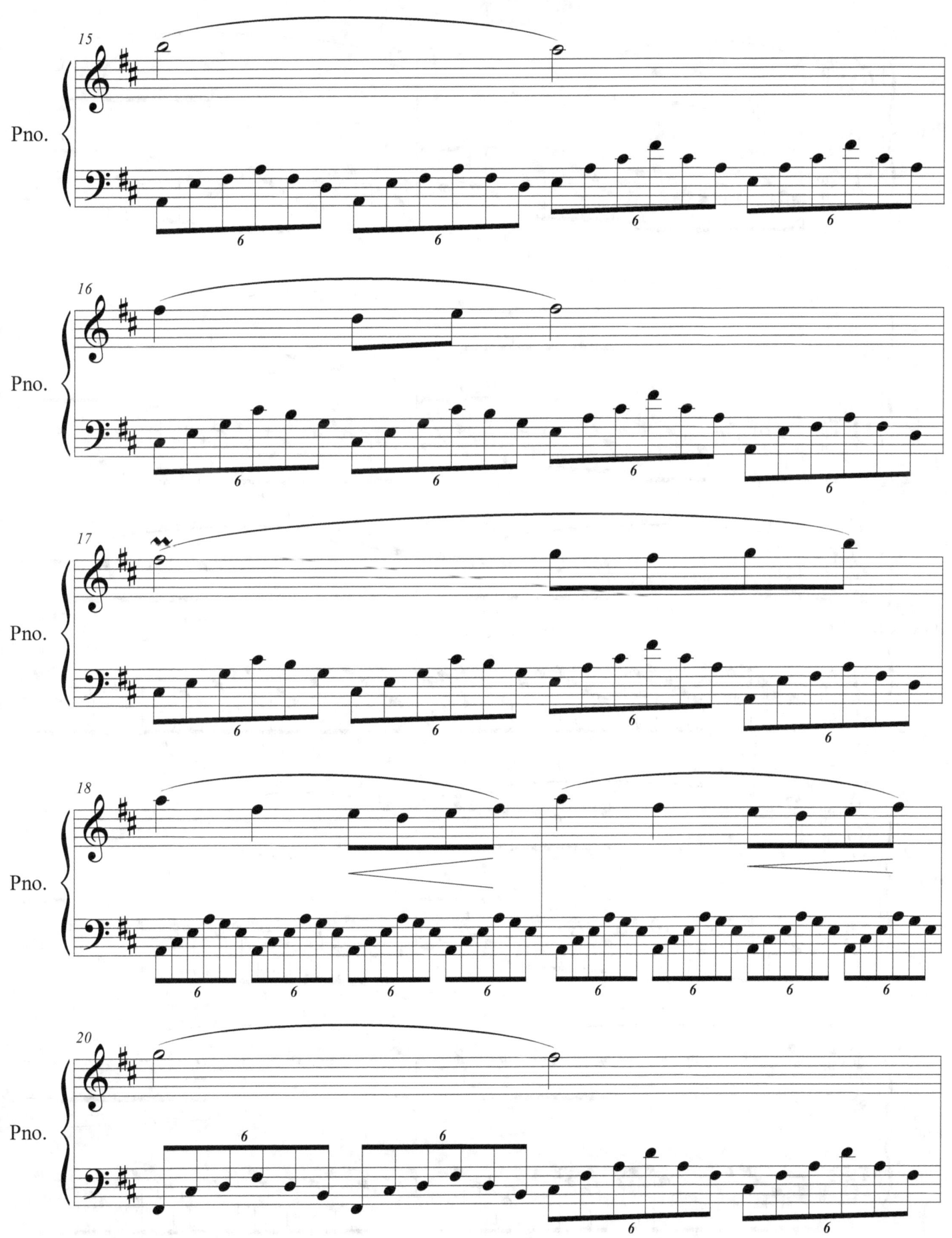

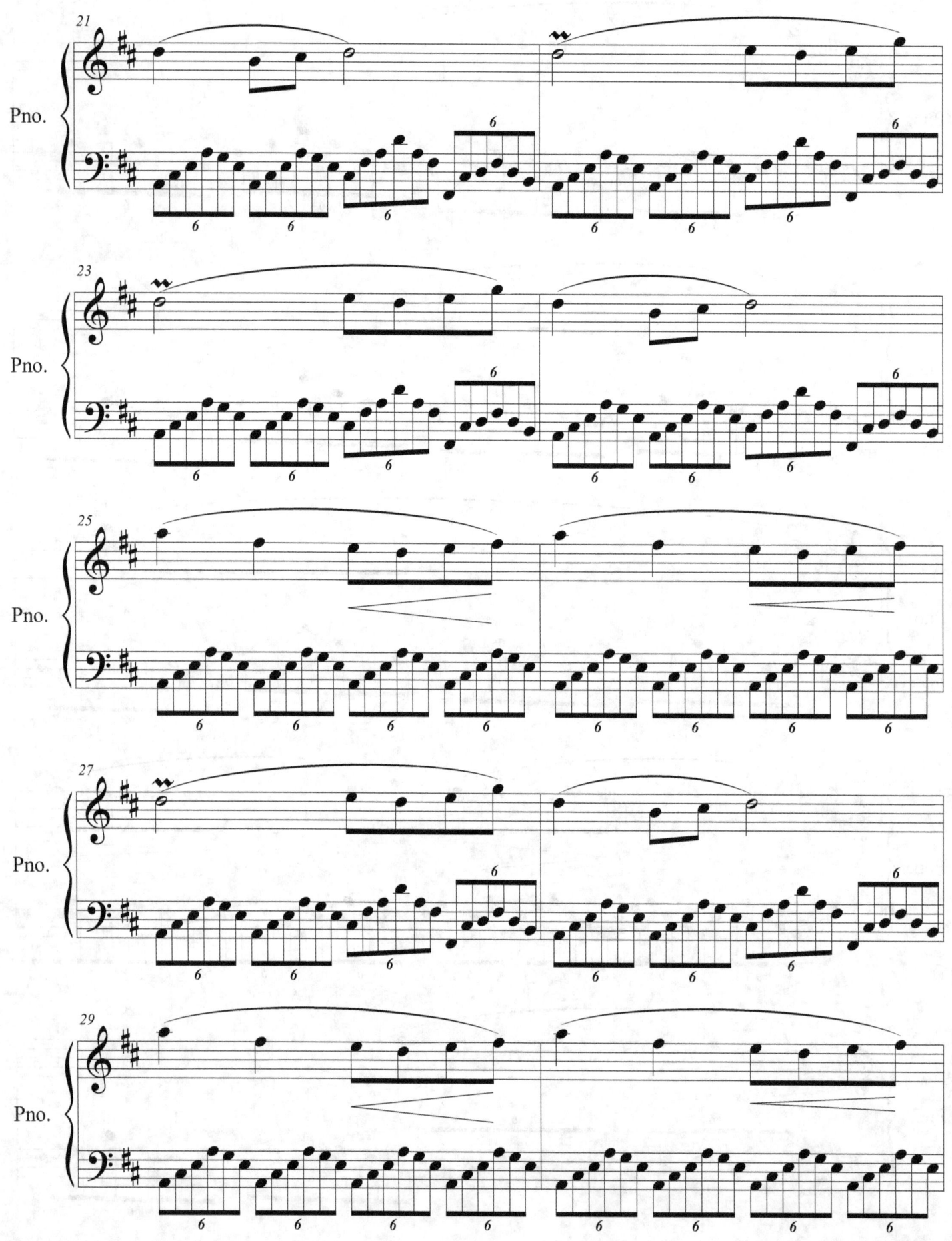

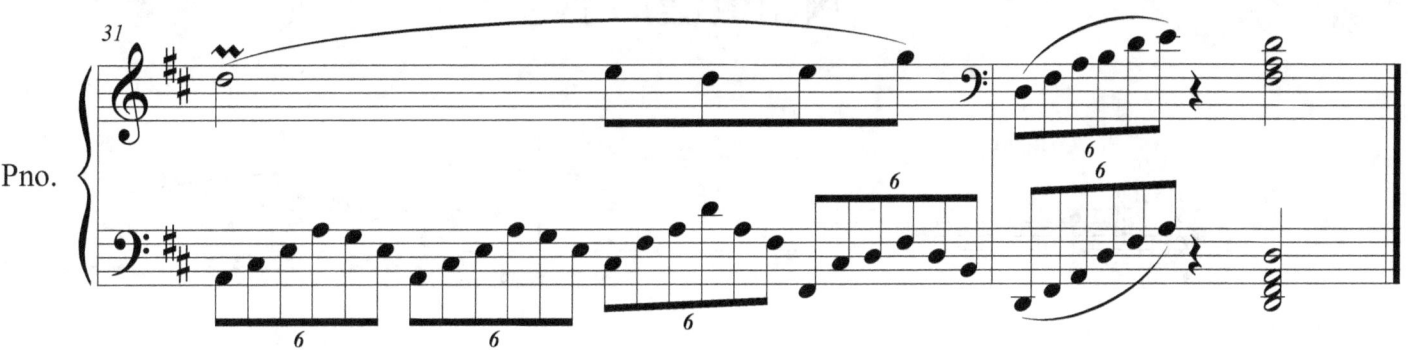

Nocturno No.3

Dubiell De Zarraga Lago

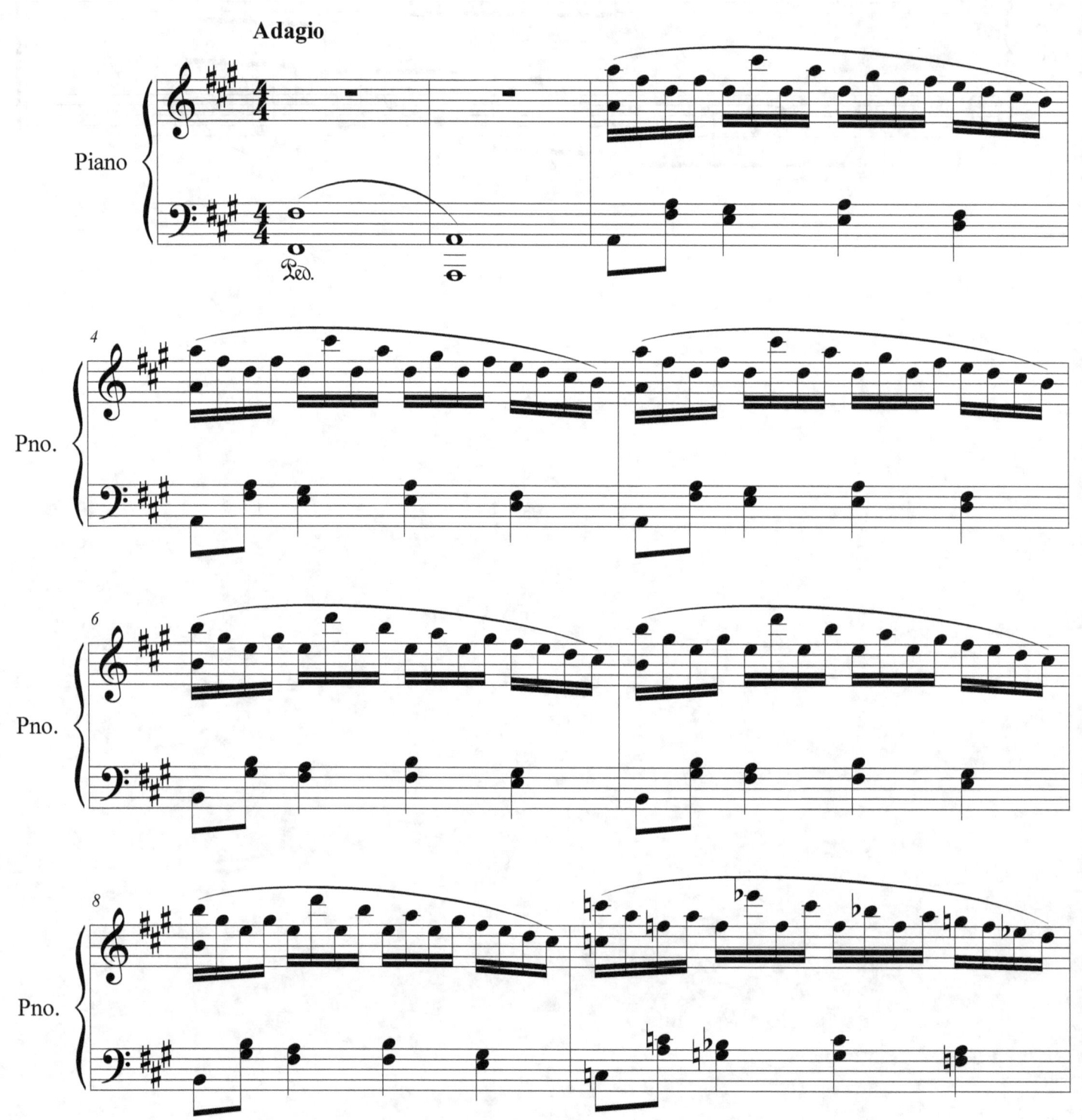

©2014 Dubiell De Zarraga Lago

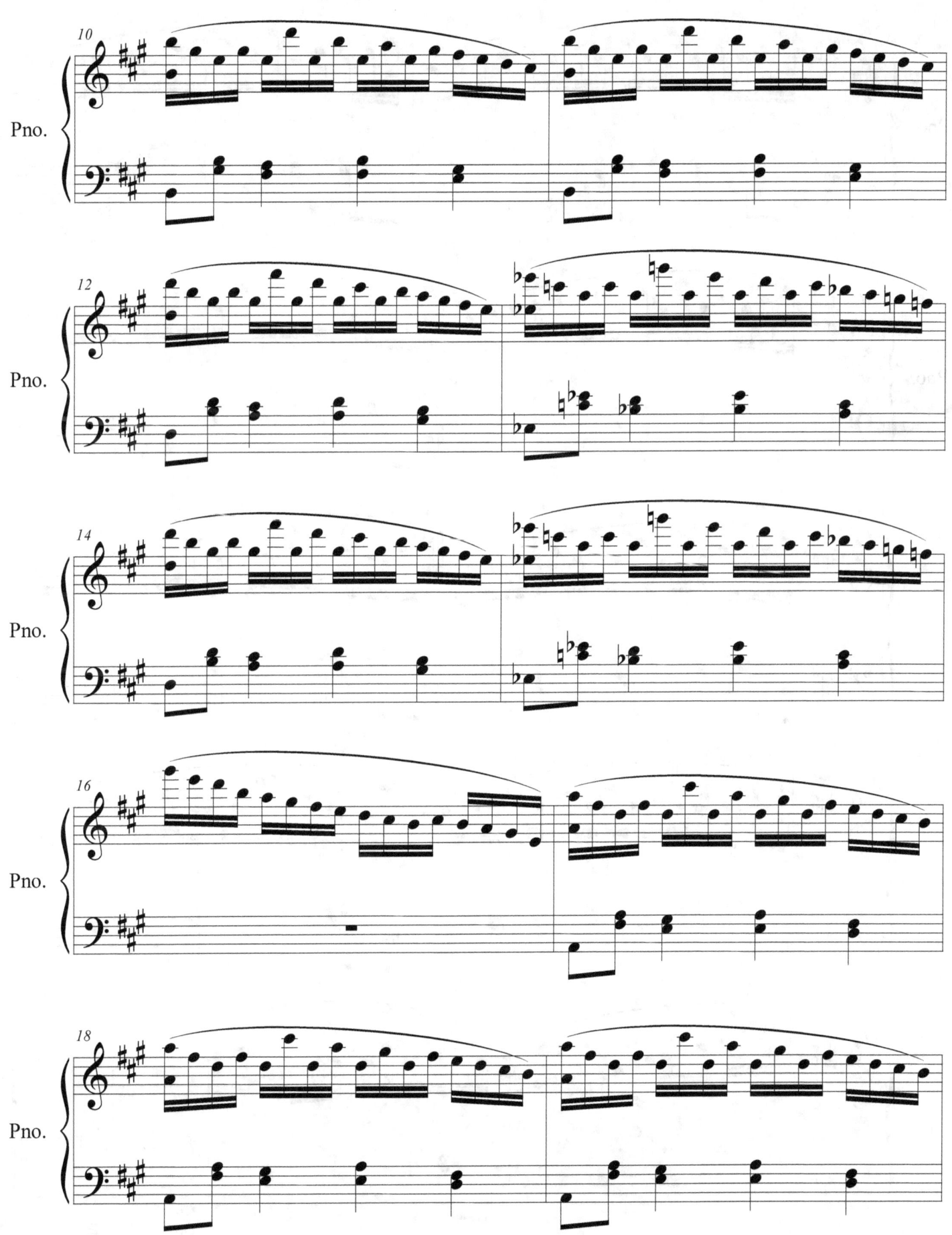

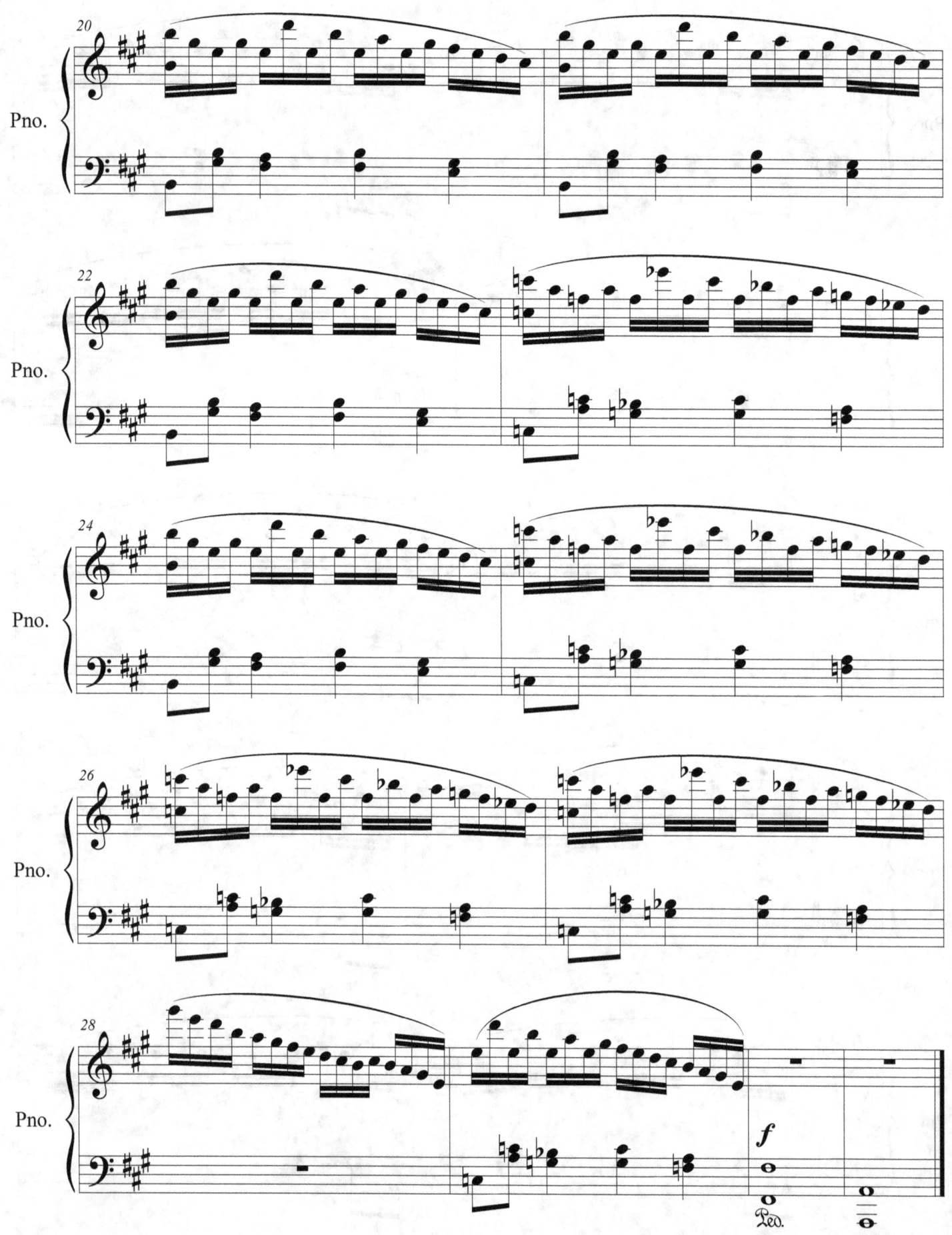

Nocturno No.4

Dubiell De Zarraga Lago

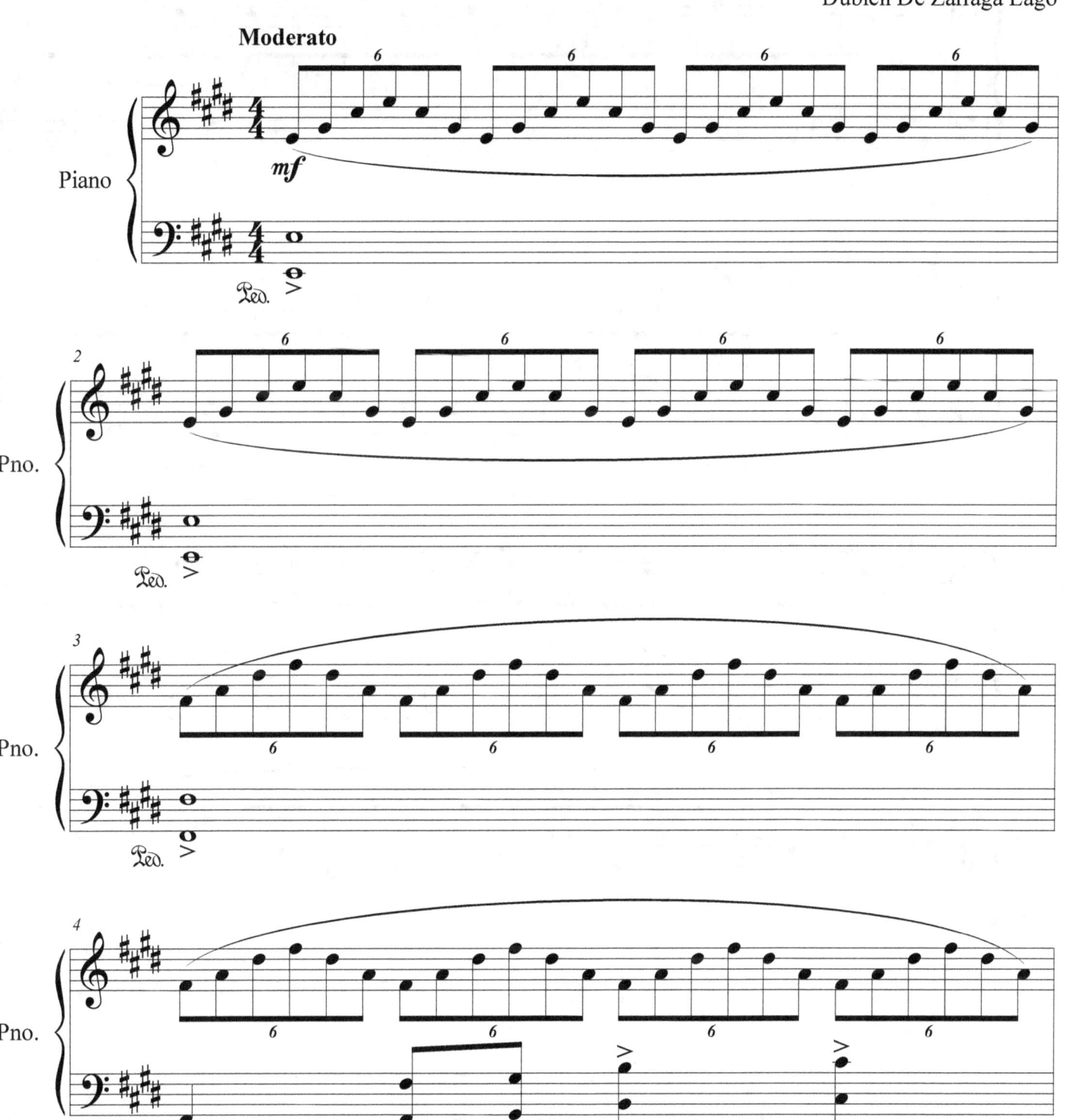

©2014 Dubiell De Zarraga Lago

Nocturno No.4

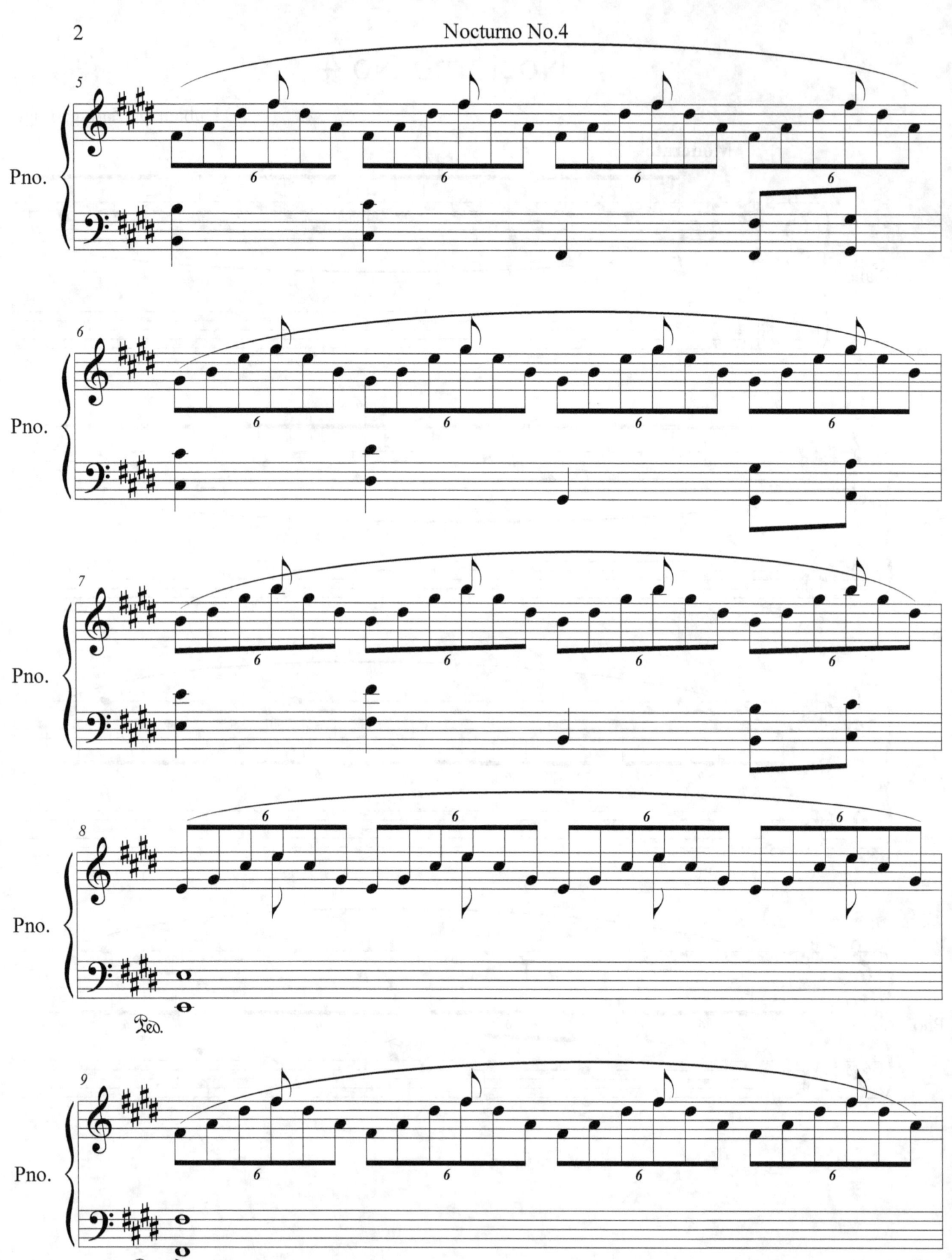

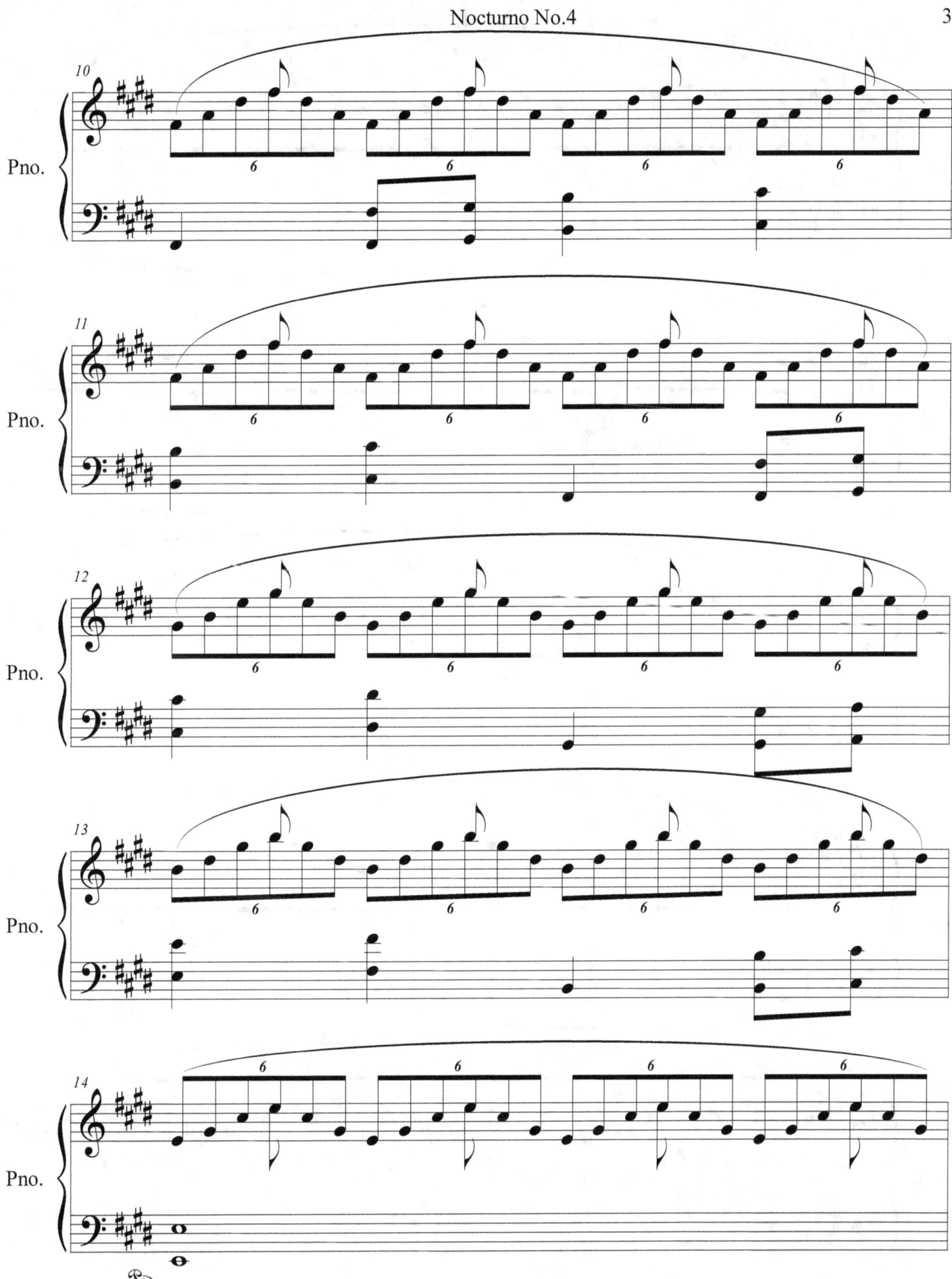

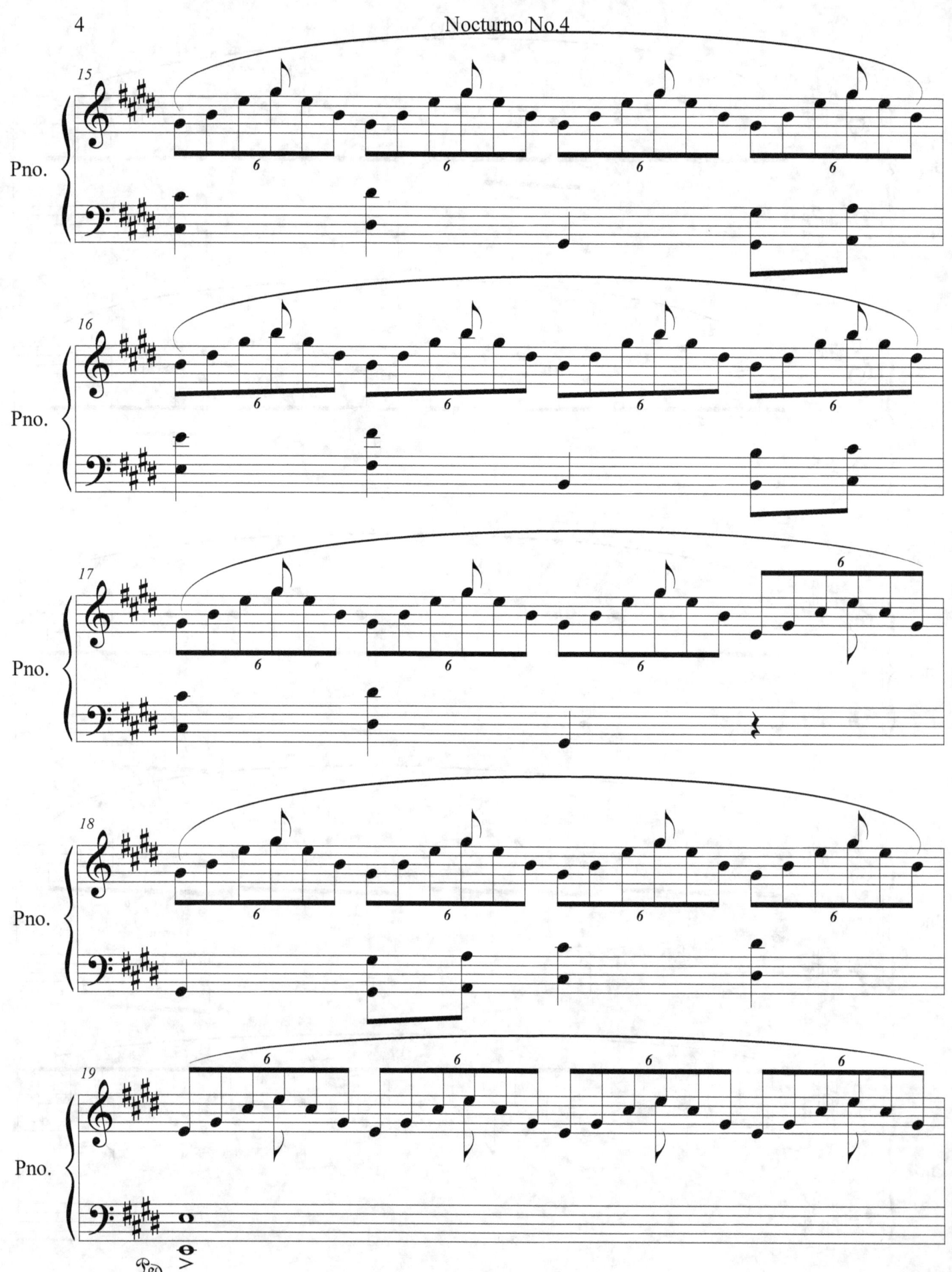

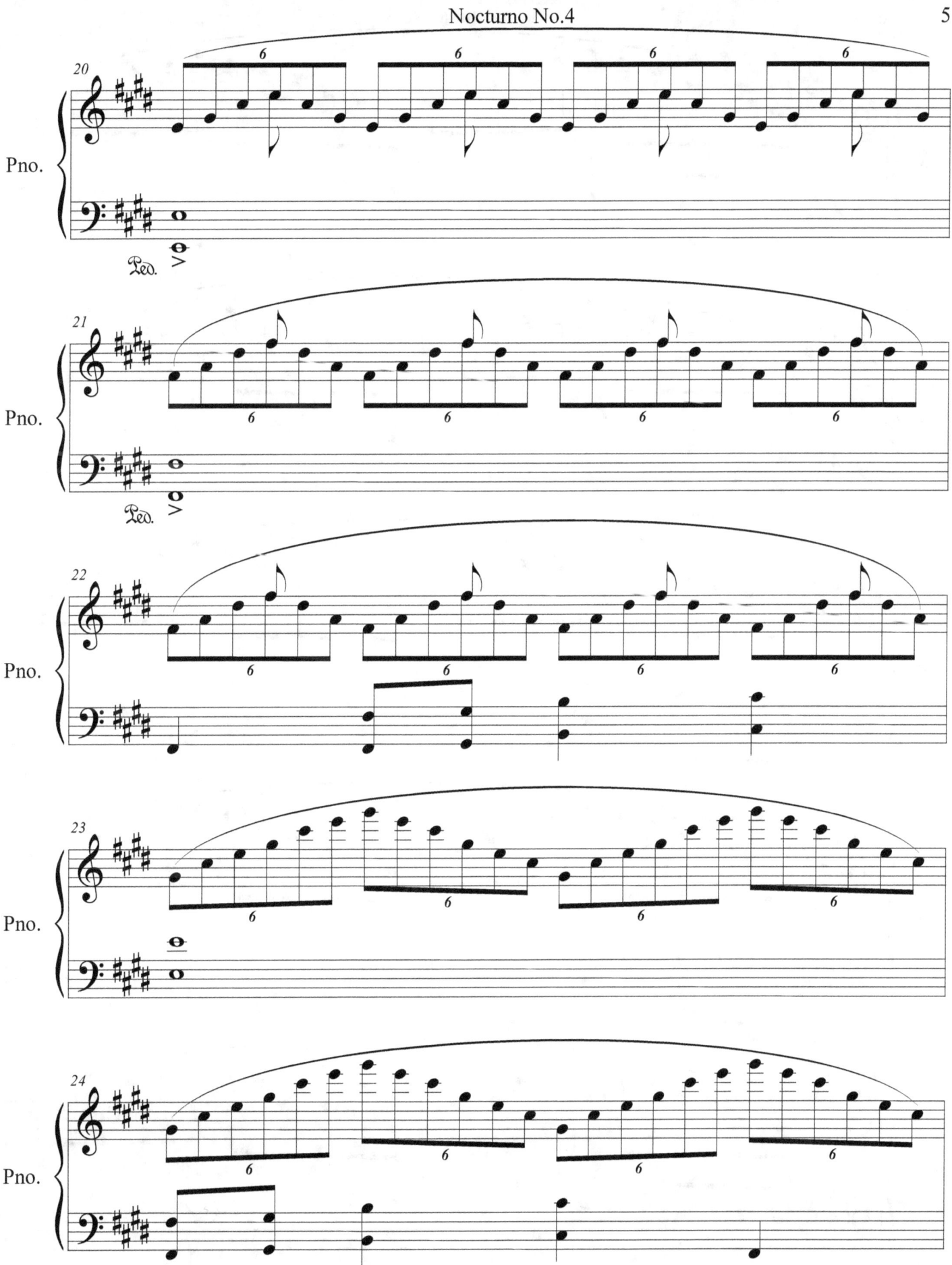

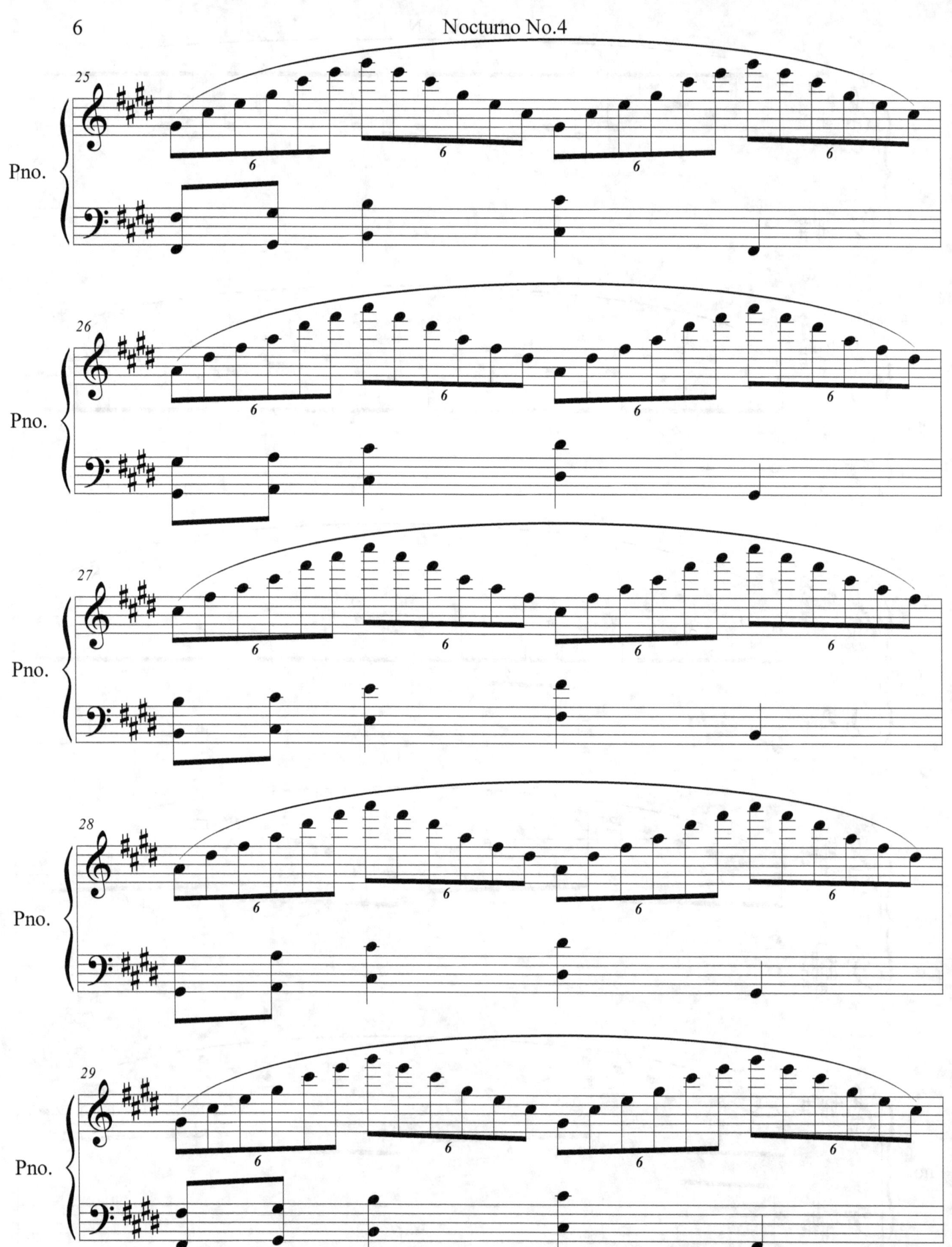

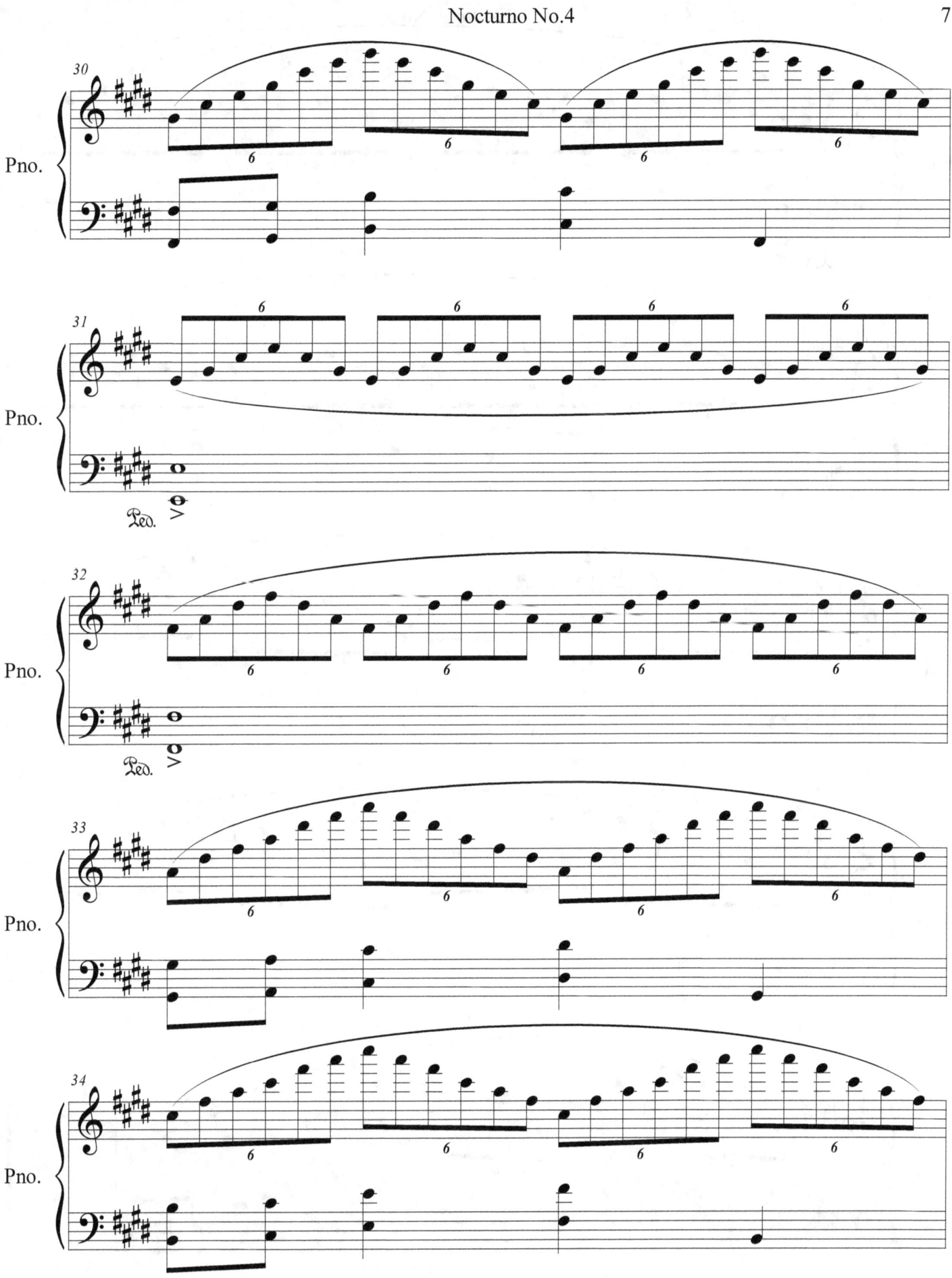

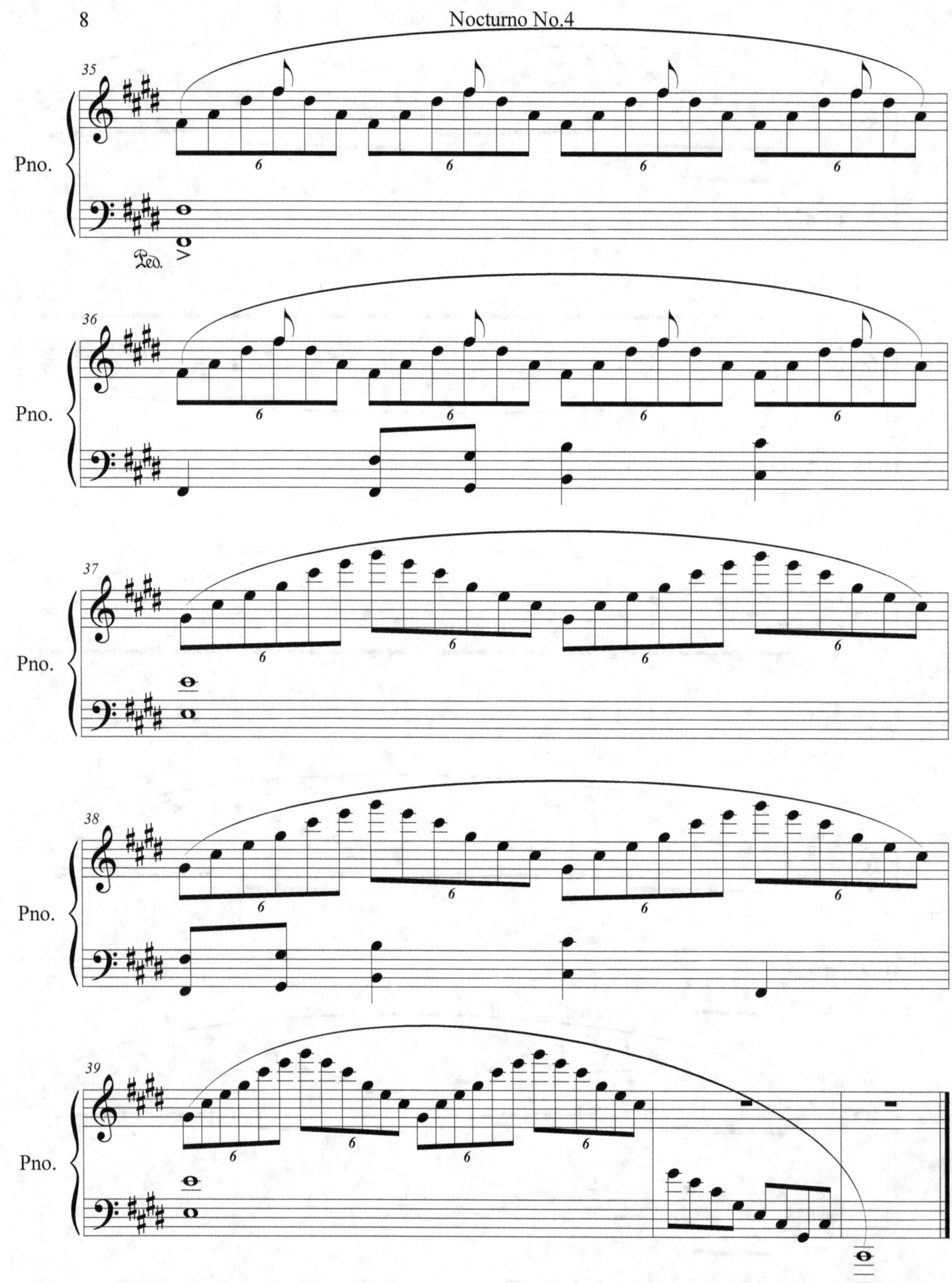

Nocturno No.5

Dubiell De Zarraga Lago

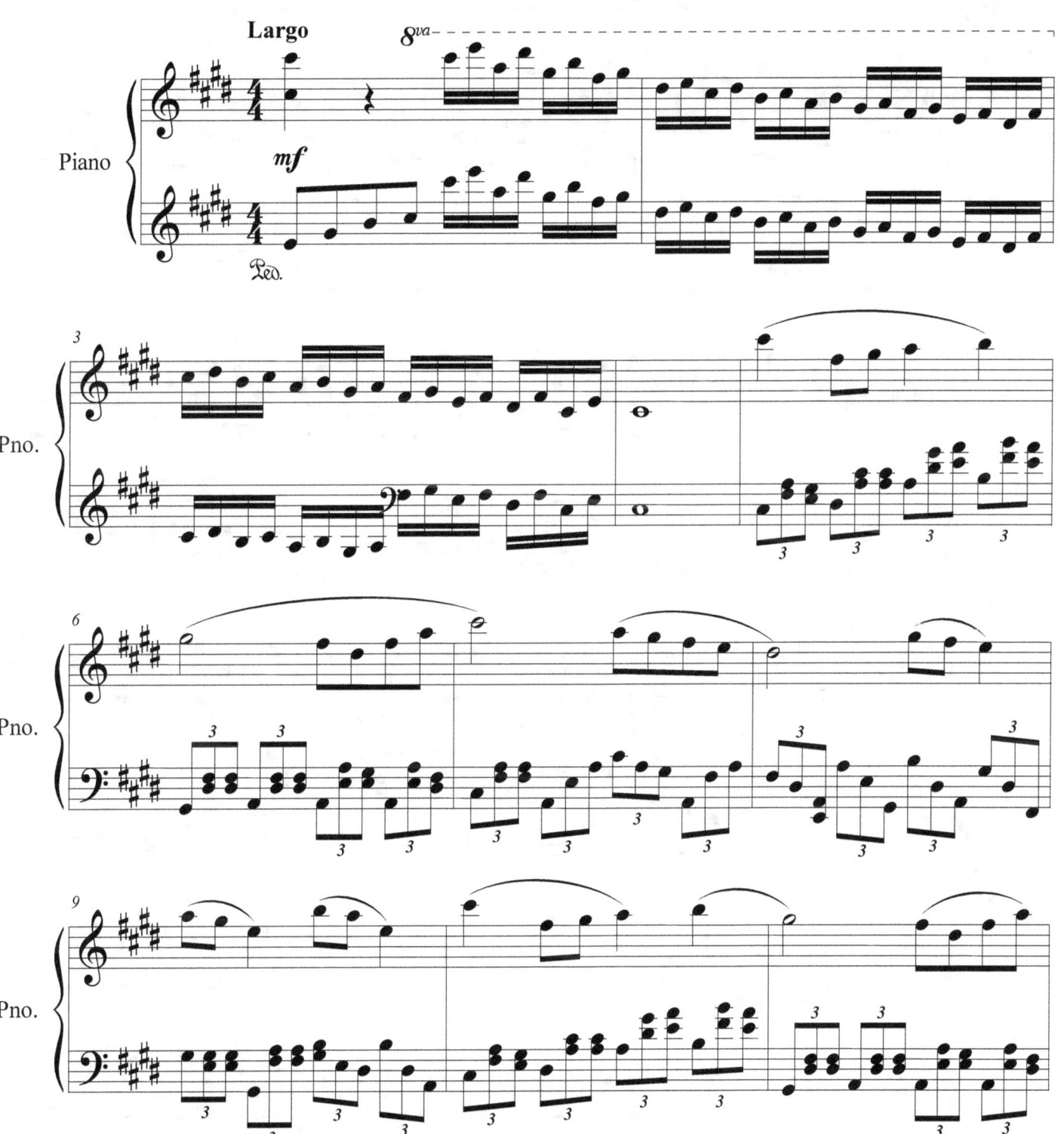

©2014 Dubiell De Zarraga Lago

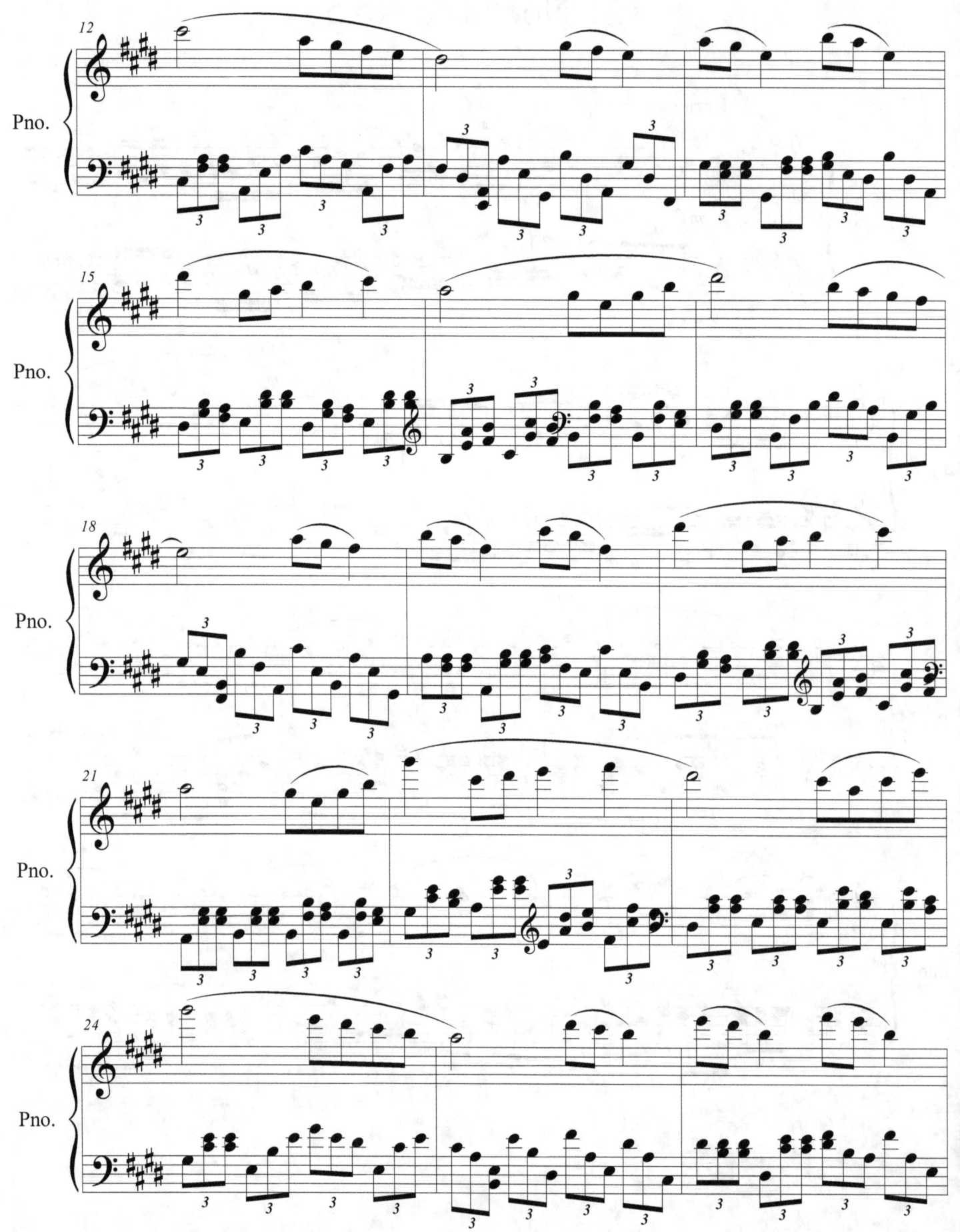

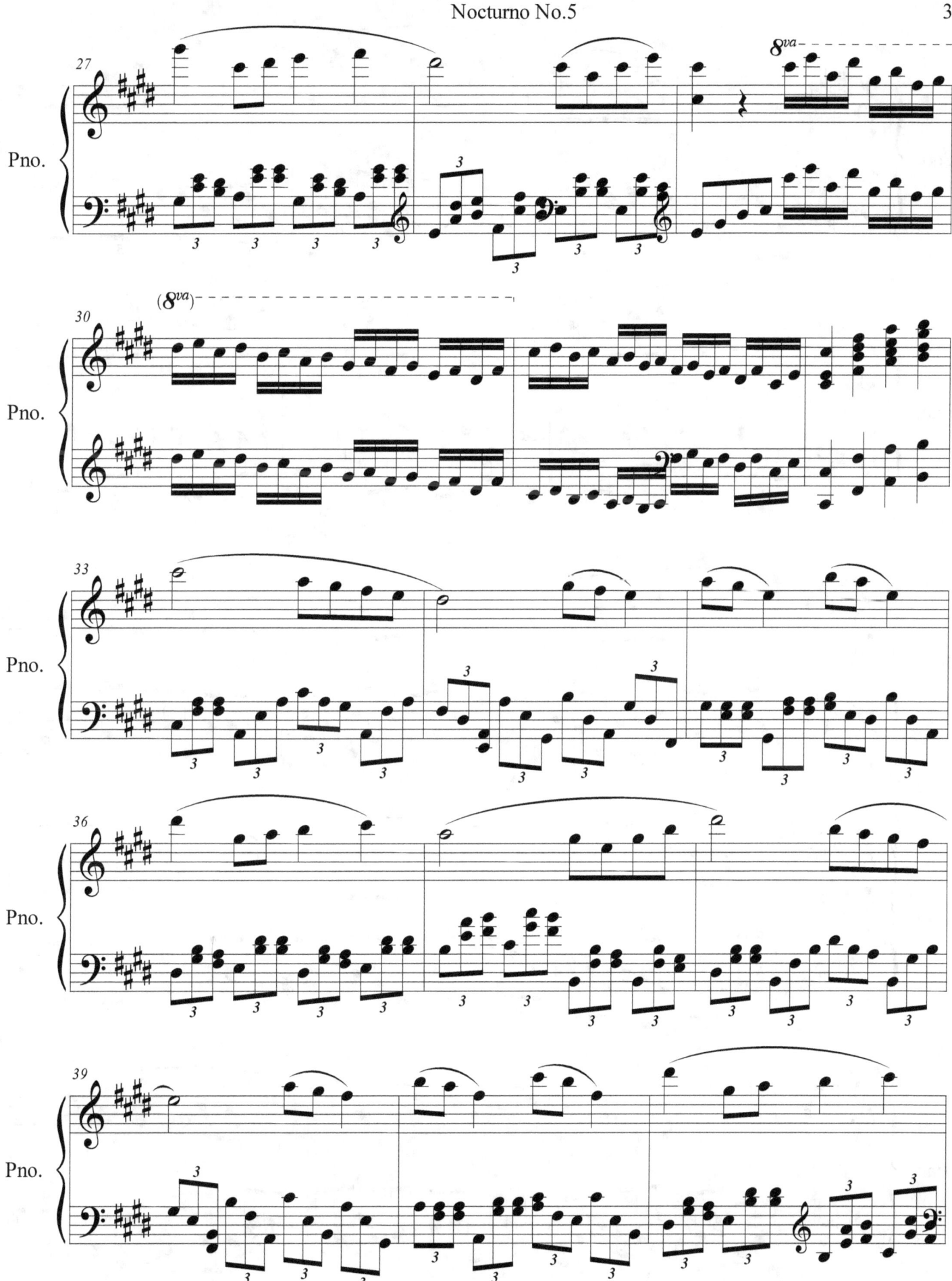

Nocturno No.5

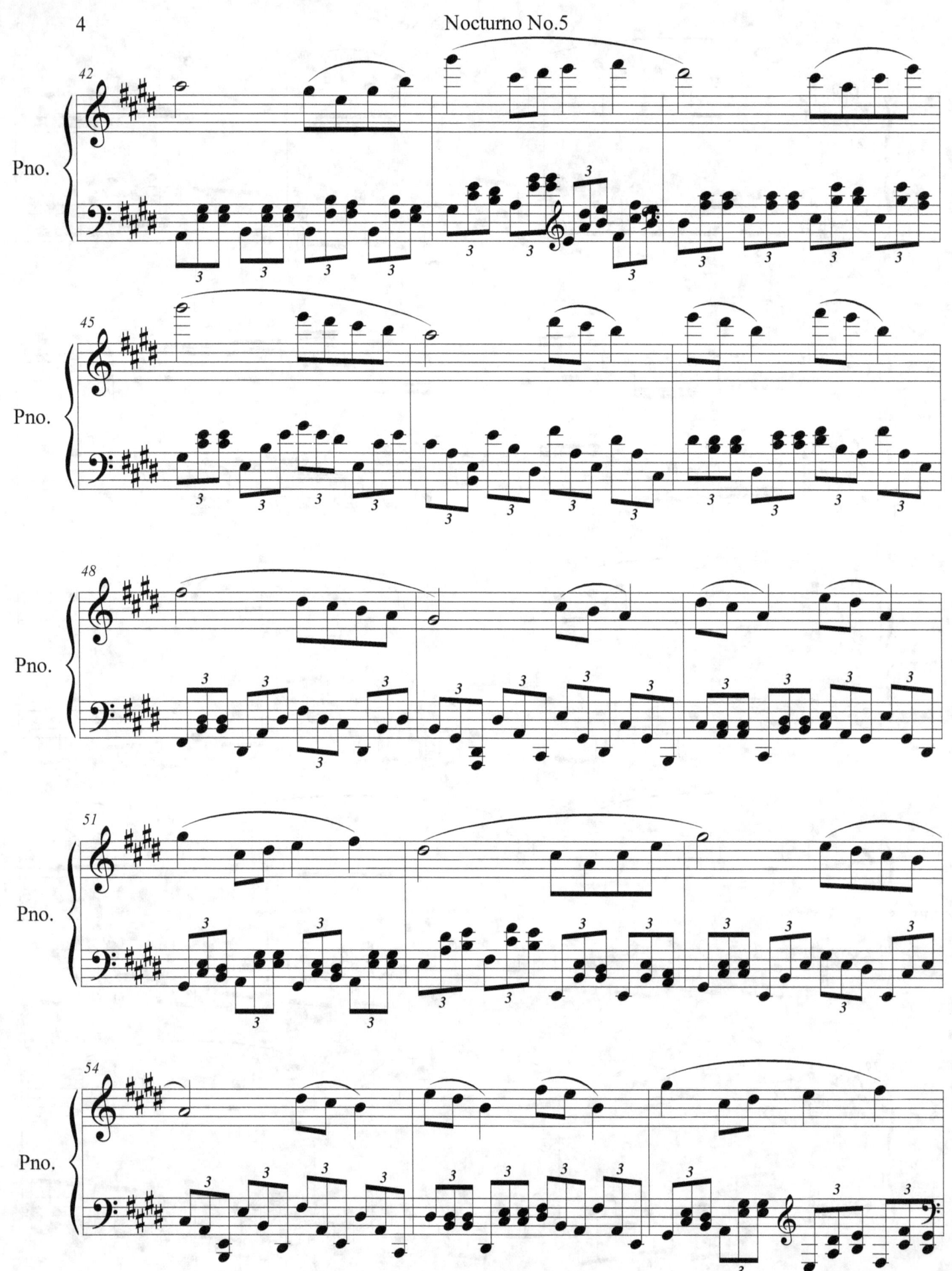

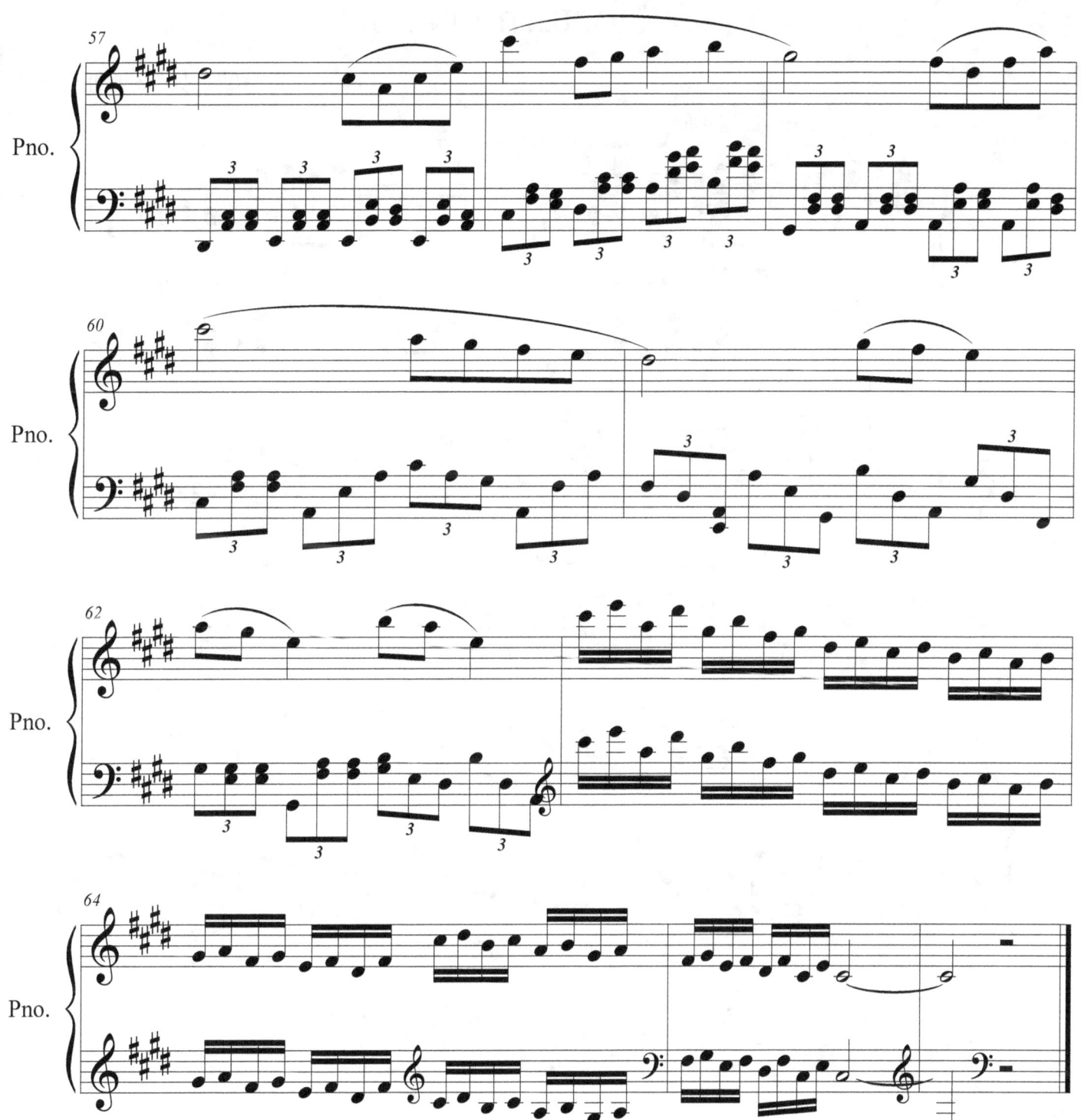

Nocturno No.6

Dubiell De Zarraga Lago

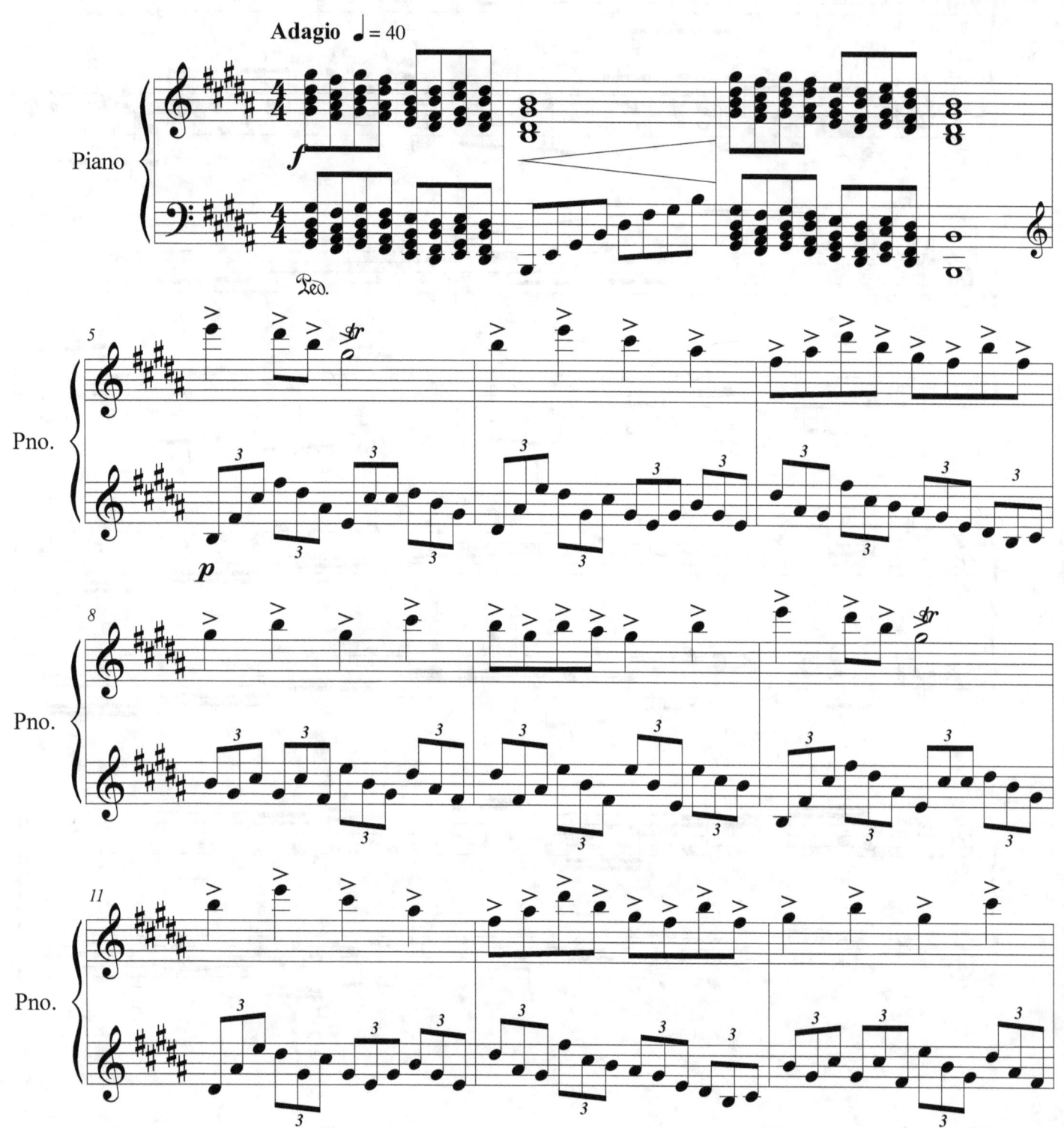

©2014 Dubiell De Zarraga Lago

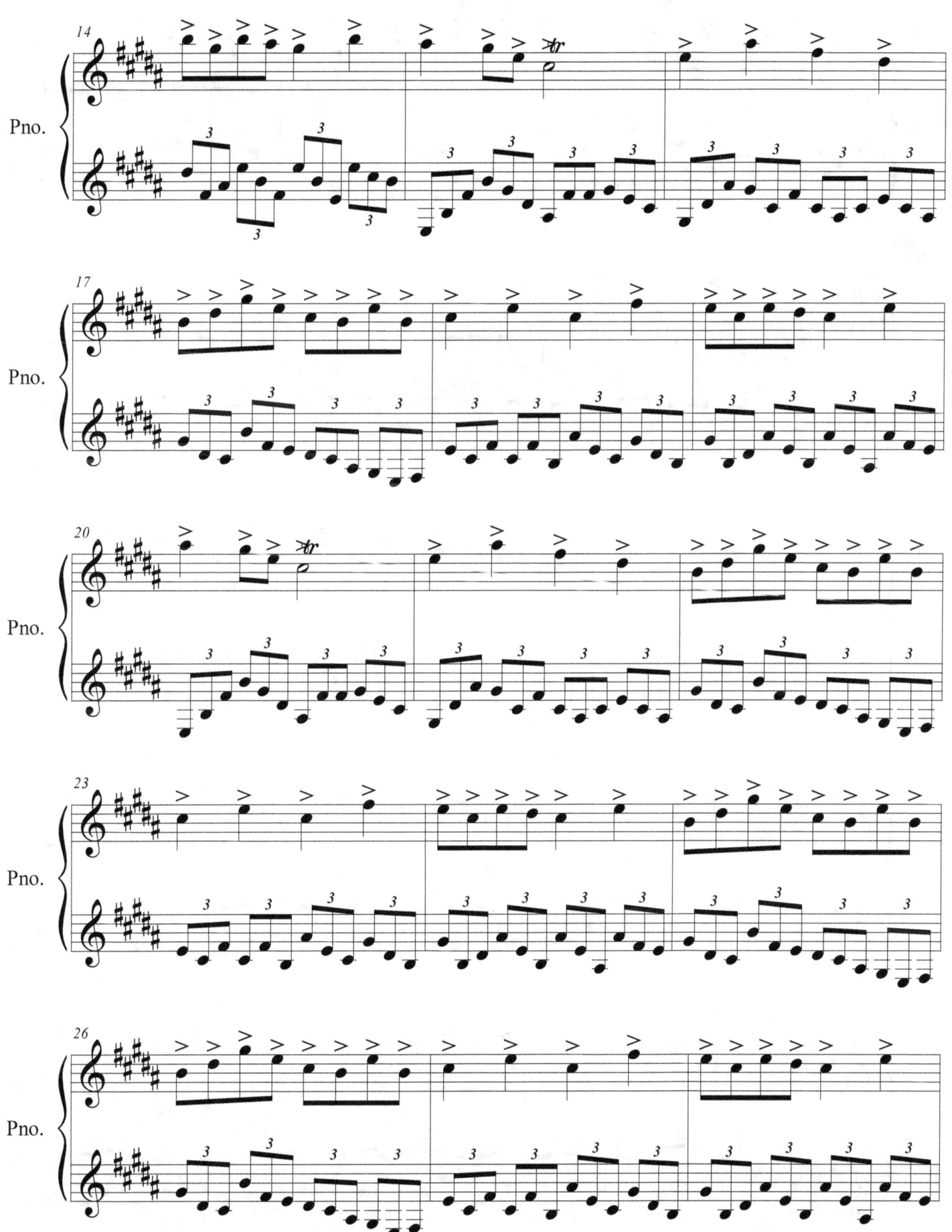

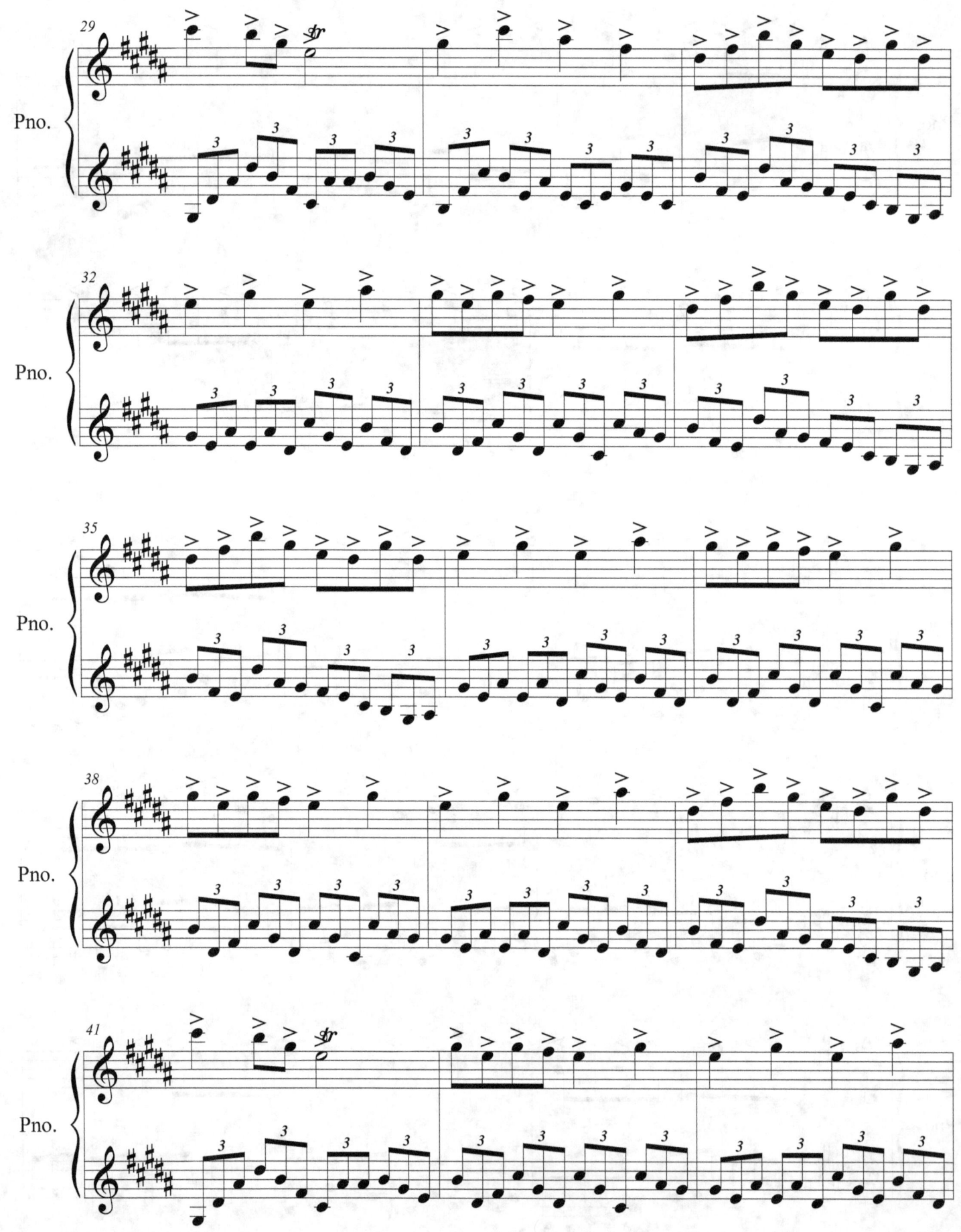

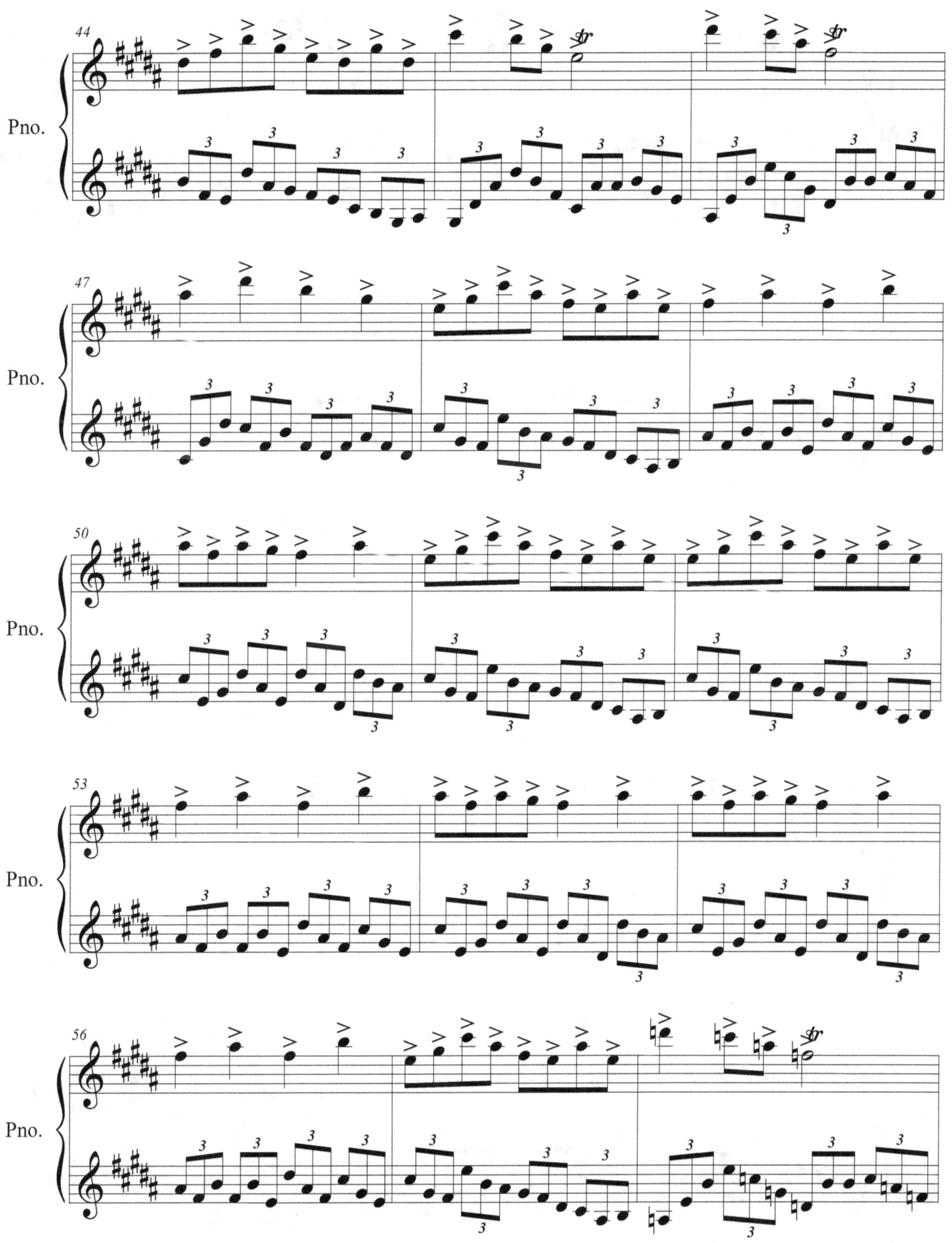

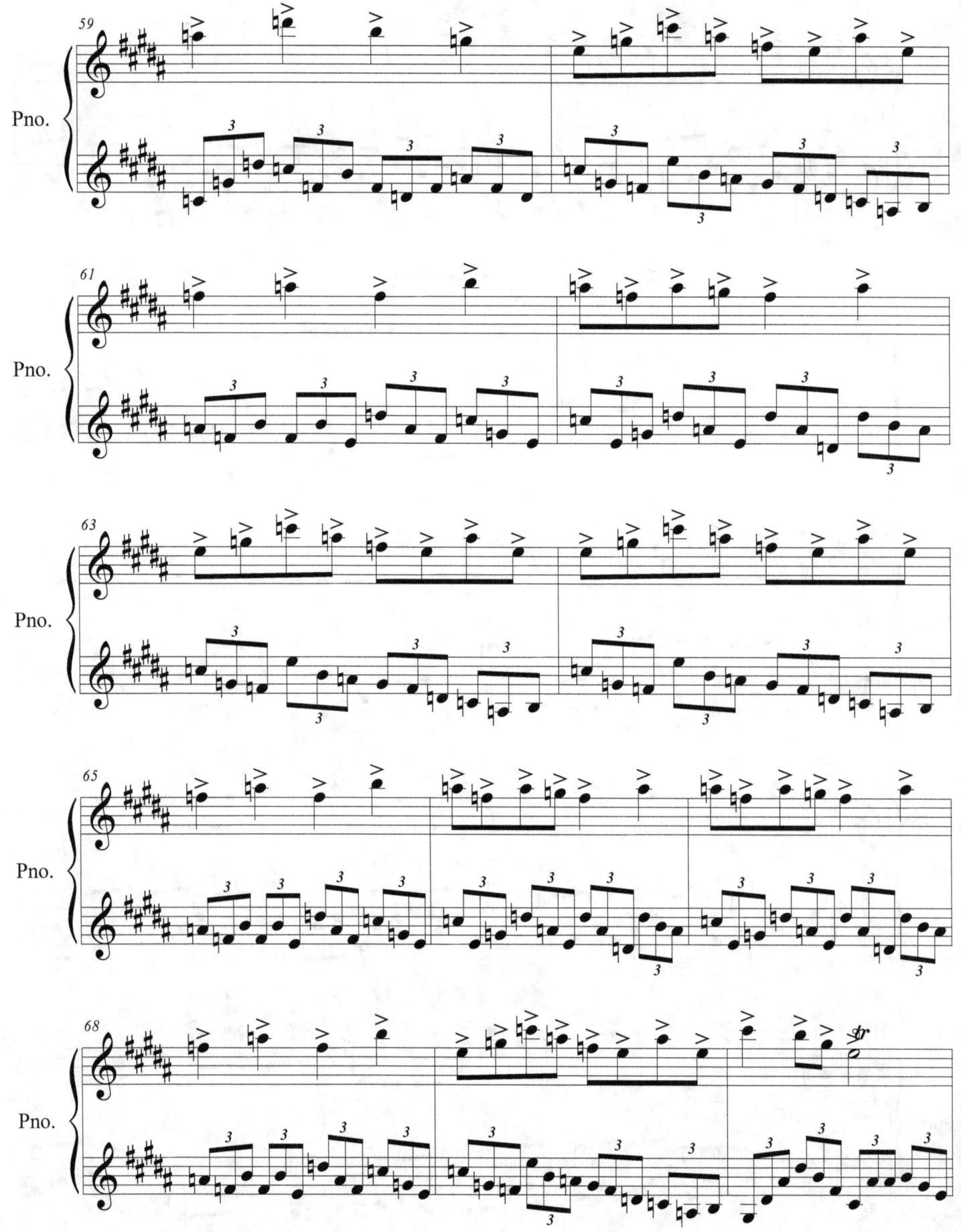

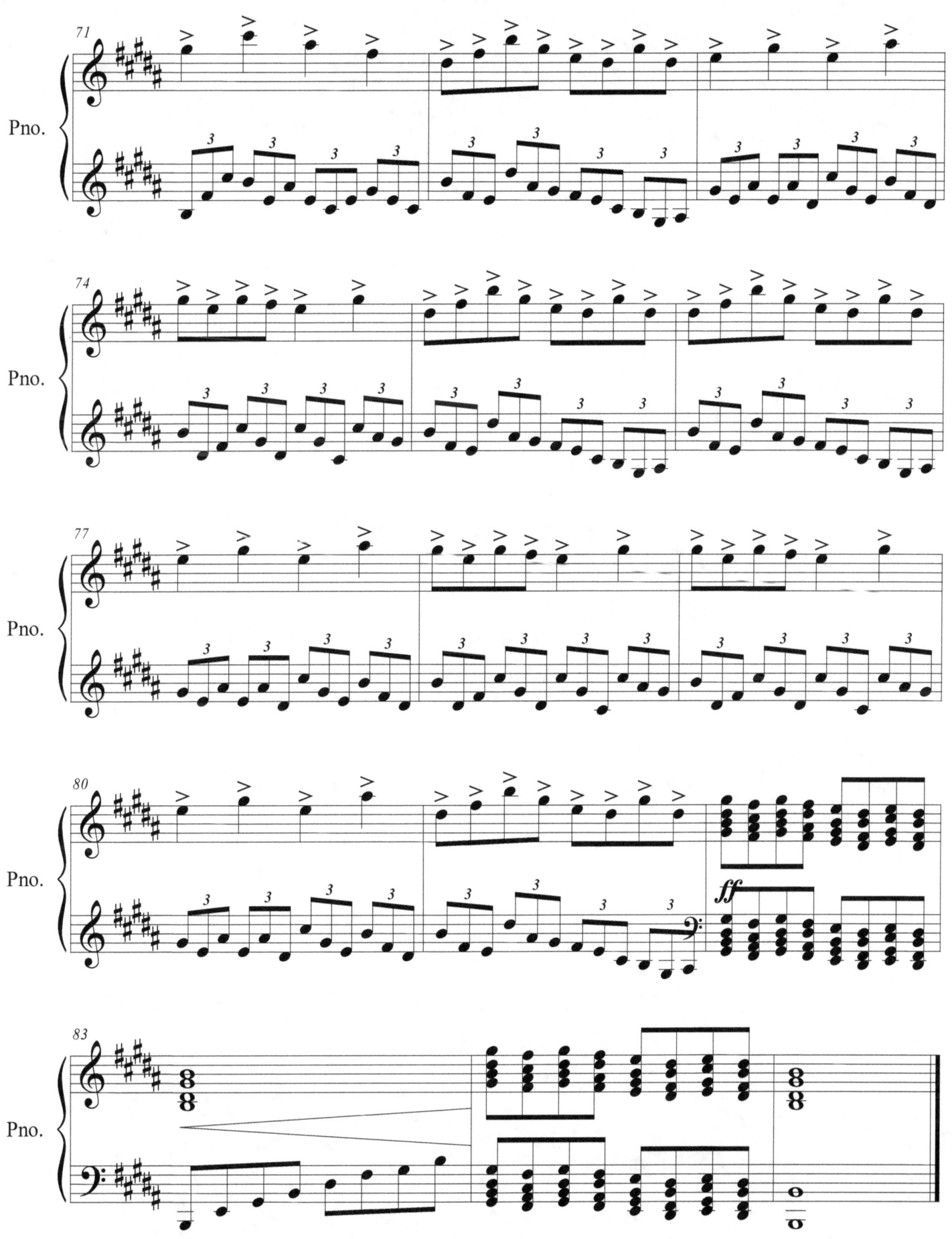

www.ingramcontent.com/pod-product-compliance
Lightning Source LLC
Chambersburg PA
CBHW081148170526
45158CB00009BA/2766